小書痴的下剋上

為了成為圖書管理員不擇手段！

第一部 沒有書，
我就自己做！ II

香月美夜──原作　鈴華──漫畫
椎名優──插畫原案　　許金玉──譯

本好きの下剋上
司書になるためには手段を選んでいられません
第一部 本がないなら作ればいい！II

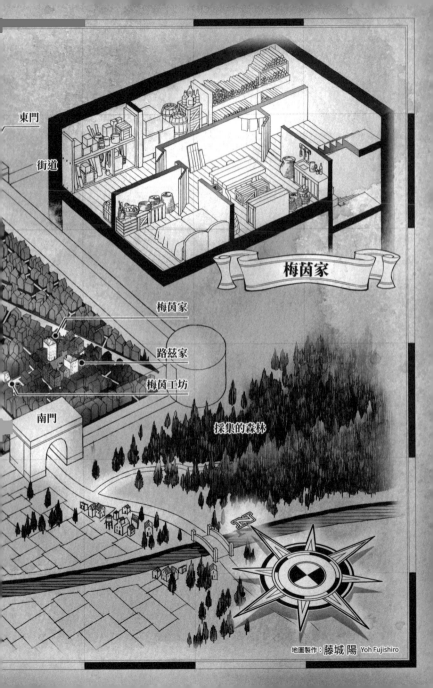

東門

街道

梅茵家

梅茵家

路茲家

梅茵工坊

南門

採集的森林

地圖製作：藤城 陽 Yoh Fujishiro

神殿

北門

公會長家

奇爾博塔商會

商業公會

收購魔石的店家

中央廣場

西門

市場

工匠大道

艾倫菲斯特

· CONTENTS ·

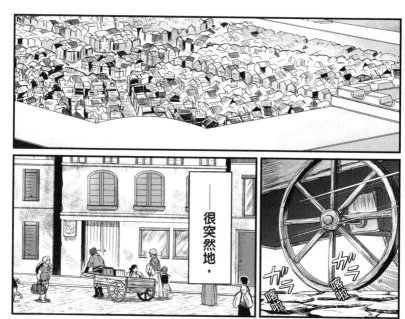

很突然地，

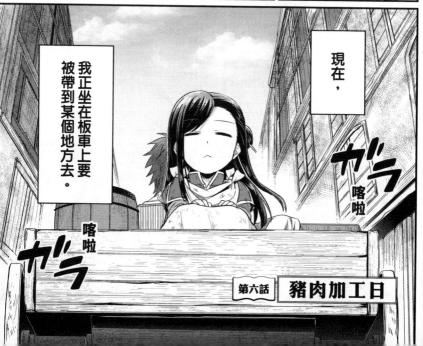

我正坐在板車上要被帶到某個地方去。

現在，

第六話　豬肉加工日

媽媽,

我們要去哪裡呢?

去城市附近的農村啊,要去借一間小屋,

小屋呀。

城裡沒有燻製

燻製?

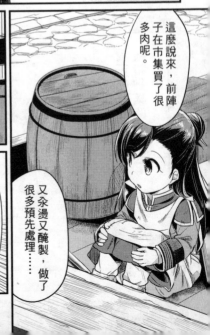

這麼說來,前陣子在市集買了很多肉呢。

又汆燙又醃製,很多預先處理……做了

妳在說什麼啊?跟那個不一樣喔。

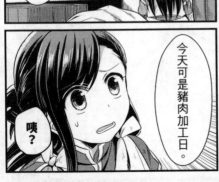

今天可是豬肉加工日。

噢?

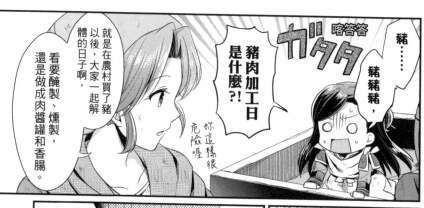

就是在農村買了豬以後，大家一起解體的日子啊，

看要醃製、燻製，還是做成肉醬罐和香腸。

豬肉加工日是什麼?!

喀答答

豬......

豬豬豬，

妳這樣很危險喔

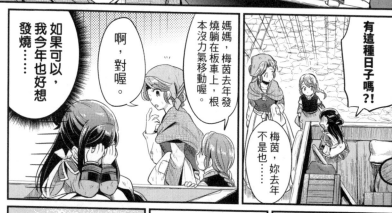

有這種日子嗎?!

媽媽，梅茵去年發燒躺在板車上，根本沒力氣移動喔。

梅茵，妳去年不是也......

啊，對喔。

如果可以，我今年也好想發燒......

ガラ喀啦 ガラ喀啦

就算大家一起加工豬肉了，還得再買肉補充喔。

只有那些怎麼夠呢。

之前不是買過肉了嗎......

這裡和日本不一樣，不可能有全年無休的超市，所以我也明白，所有事情都要做好事前準備……

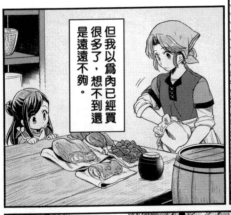

但我以爲肉已經買很多了，想不到還是遠遠不夠。

像之前看到的木柴也是，在這個世界，冬天的時候是一步也沒辦法外出的嗎？

梅茵，

我們可以在幫忙的時候試吃，拿剛做好的香腸當晚飯……

也有很多好玩的事情喔。

呵呵

而且鄰居都會來，大家一起幫忙呢，很像小型的祭典呢。

嗚嗚啊……

還有鄰居嗎……

因為梅茵的記憶大多都很模糊，

大概會有很多不認識的人吧……

模糊

再加上今天的工作還是豬隻解體……

咻…

喀啦 喀啦

……真不想去。

妳在胡說什麼啊。

好了，要出城了喔。

千力

刺眼

ピー嗶

嗯—

和被高牆包圍的城市裡面完全不一樣。

空氣好新鮮喔。

ガラ 嘎啦

ガラ 嘎啦

嗚哇！

ガラ 嘎啦

ガクン

晃動

梅茵，嘴巴不閉起來會咬到舌頭喔。

咦?!

ガタガタ

喀答

喀答

哇哇哇哇!哇!

哇!

ガタ

喀答

快向柏油路面看齊吧!

喀啦喀啦

ガラガラ

喀啦喀啦

我最討厭晴天時坑坑洞洞凹凸不平，

下雨天又泥濘不堪容易打滑的馬路了!

抓緊

わい 吵吵　わい 閙閙

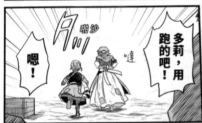

タッ 啪沙

嗒

嗯！

多莉，用跑的吧！

喀沙

糟了！已經開始了！伊娃、多莉，快點過去！

抬頭

糟糕！

咦？

沙

坐下 トスッ

不過，顧板車也是一項重要的工作吧？

嗯，沒錯沒錯。

孤伶伶……

ポロロ……

……

被家人撇下來了。

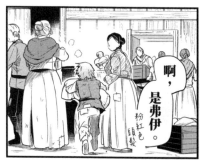

啊，是弗伊。

粉紅色頭髮

那路茲他們應該也在那附近吧。

咦？

難道……

嗶嘰！

噗！

喧譁 わあ

吵鬧 わあ

嘎

ズゴッ 奔跑

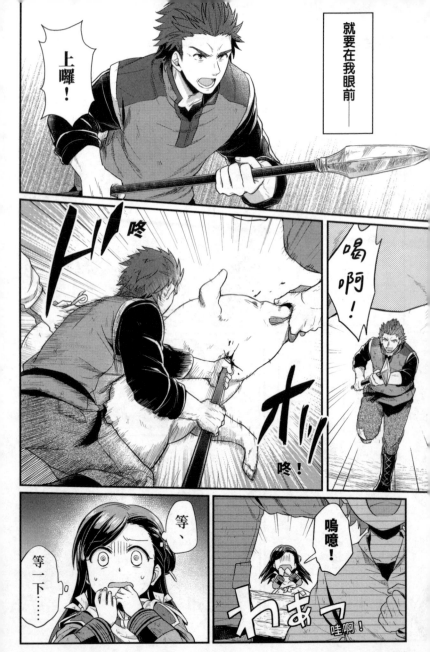

噗
噗

拖

業斤！

噗斤！

嗚！

嗚嗚。

大家手腳好俐落，好可怕。

嗚嗚。

攪拌

攪拌

啊哇?!

……這裡是哪裡？

嘶嘶

好痛……

綁起

今天真是諸事不順……

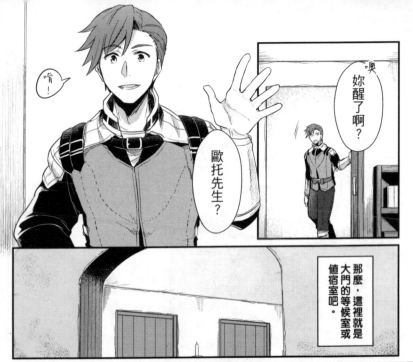

嗯！

歐托先生？

妳醒了啊？

奧

那麼，這裡就是大門的等候室或值宿室吧。

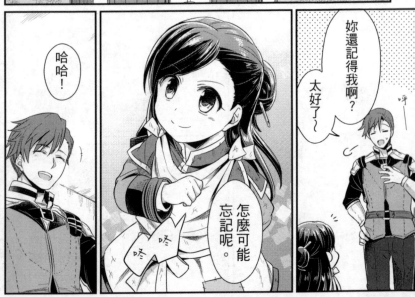

哈哈！

妳還記得我啊？太好了～

呼

怎麼可能忘記呢。

咚咚咚

說妳在板車上暈倒了。

班長臉色大變地把妳抱到這裡來，

嗚噗

班長說等事情忙完，會馬上來接妳。

嗯……

光是回想就好不舒服……感覺會做惡夢。

梅茵，怎麼了嗎？

爸爸媽媽不在會寂寞嗎？

ポス
坐下

……畢竟解體後還要加工，應該要花不少時間吧。

不是，我只是在想要怎麼打發時間。

嗯，這樣正好。

……對喔，記得說過妳沒有外表那麼年幼呢。

？

這個可以打發時間嗎？

020

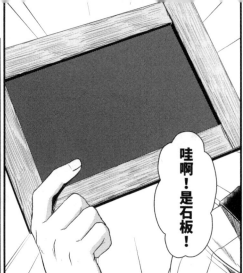

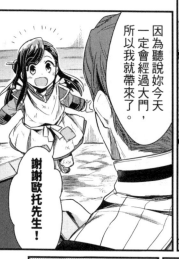

因為聽說妳今天一定會經過大門，所以我就帶來了。

謝謝歐托先生！

哇啊！是石板！

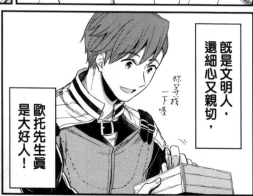

既是文明人，還細心又親切，

歐托先生真是大好人！

妳等我一下喔

嚓
嚓

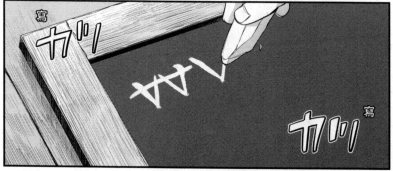

ガリ

ガリ

ガリ

寫

寫

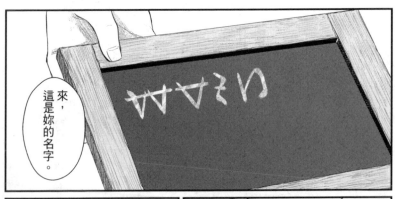

來，這是妳的名字。

我得去守門，妳自己練習看看吧。

"梅茵"

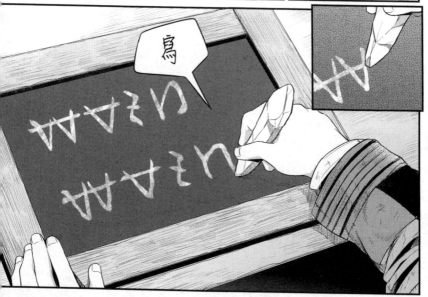

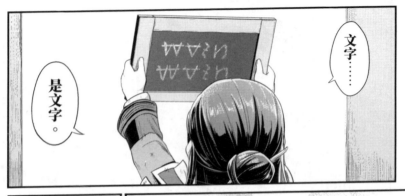

文字……

是文字。

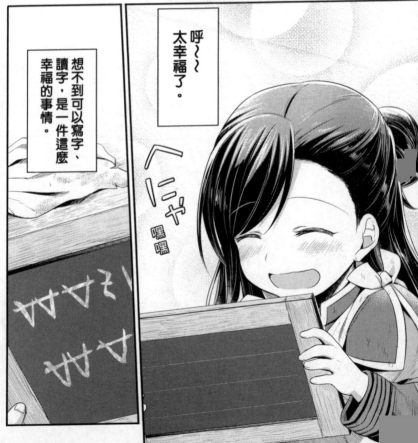

呼~~
太幸福了。

嘿嘿

想不到可以寫字、讀字，是一件這麼幸福的事情。

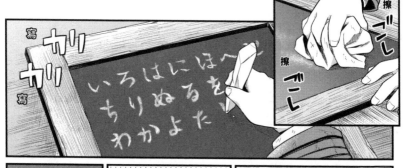

好開心……!!

梅茵，讓妳久等了。

班長他們回……

梅茵?!

該不會是發燒了吧?!

班、班長……!!!

明明就待在暖爐旁邊，結果還是發燒了……

梅茵，我端湯來給妳了。

不可以下床！

……知道了。

妳還沒有退燒，乖乖躺在床上！

梅茵！！

多莉，對不起喔。

就是說啊。

……當然是沒有說好啦，

但一般都會這樣說吧？

咦咦？妳應該要說，說好不道歉的才對吧？

誰跟妳說好了！

過冬的準備都還沒做完呢

雖然湯頭只有淡淡的鹽味，但香腸真的很好吃呢。

嗯

もぐ
もぐ

嗯

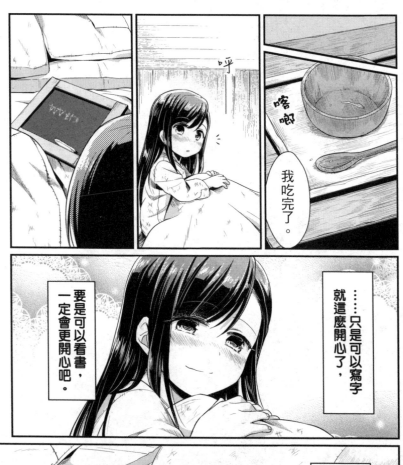

呼

嗒嘍

我吃完了。

……只是可以寫字就這麼開心了，

要是可以看書，一定會更開心吧。

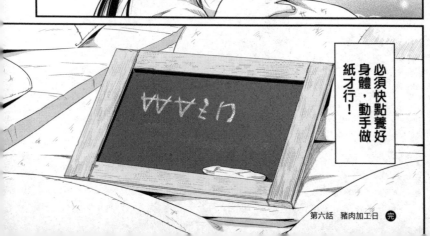

必須快點養好身體，動手做紙才行！

變成「梅茵」以後，很快地幾個月過去了——

冬天正式來到了這座城市。

ビュオォ...

パチ 啪滋

パチ 啪滋

啪滋

啪滋

咳......

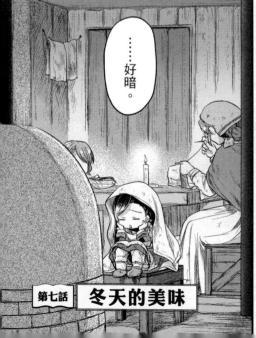

......好暗。

第七話 **冬天的美味**

明明現在還是大白天……

沒辦法，因為下著暴風雪嘛。

唔……

媽媽，每個人家裡都這麼暗嗎？

為了節省燈油，最好是能不用就不用。

前刃 斷

那就點那盞燈啊。

聽說比較有錢的人家，家裡會有好幾盞燈……但我們家只有一盞呢。

萬一冬天比預期還長，到時候就麻煩了吧？

嗚……

也就是說，整個冬天都會是這種狀態吧。

明明沒在看書，視力卻要變差了。

多莉的洗禮儀式就快到了，有很多工作都得先學會。

ガラ
起身

首先要準備經線，

然後像這樣……

多莉好像想成為裁縫學徒呢。

真是認真學習

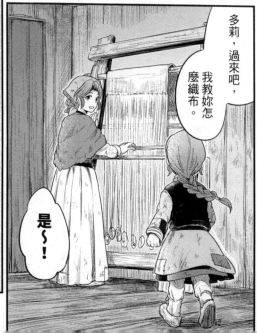

多莉，過來吧，我教妳怎麼織布。

是～！

那我也來做莎草紙吧。這是我實現夢想的第一步。

ドサッ
咚沙

只要編織草莖纖維，一定可以做出像紙的成品。

我才不會輸給古埃及人！

一決勝負吧！

カン！
噹！

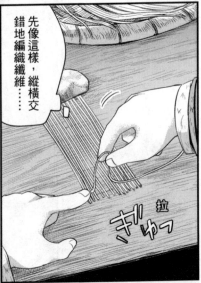

先像這樣，縱橫交錯地編織纖維⋯⋯

ギゅっ
拉

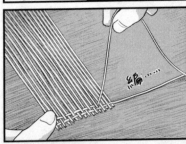

編⋯⋯

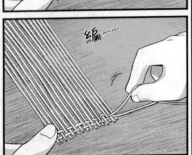

編⋯⋯

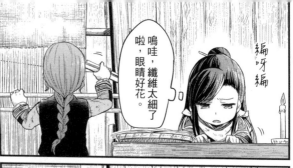

嗚哇，纖維太細了啦，眼睛好花。

編呀編

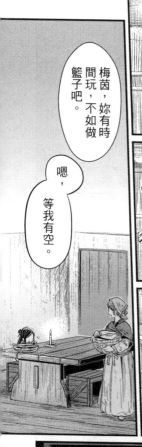

梅茵，妳有時間玩，不如做籃子吧。

嗯，等我有空。

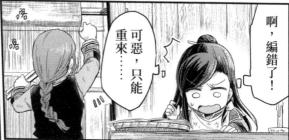

啊，編錯了！

可惡，只能重來……

梅茵，妳從剛才開始在做什麼啊？

嗯？

我在做「莎草紙」。

梅茵……面積幾乎沒有變大耶？

我知道啦！

啊啊！又錯了啦！

討厭！！

033

隔天

再隔天

…………

梅茵……

欸，梅茵。

妳昨天和前天都在做這個，完成以後是什麼啊？

不行了！

我撐不下去了！

嗚啊——

古埃及人，是我輸了！！

梅茵？

唉——

嚇到

每天都在努力編呀編……

但現在這樣就算想做成明信片的大小，也不知道要花上多久的時間。

嗚嗚…… うぅ……

我的莎草紙計畫……

梅茵，妳好吵！

別玩那些草了，快點編籃子！

……

籃子又不會變成書……

嗚嗚……

我聽不懂妳在說什麼，但那個做失敗了吧？

好了，做籃子！快點

……是。

還是放棄編織仿製莎草紙吧。

要一個人完成太困難了……

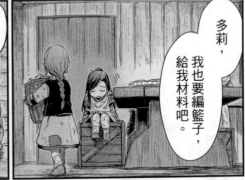

多莉，我也要編籃子，給我材料吧。

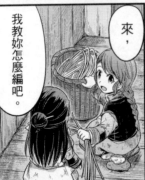

來，我教妳怎麼編吧。

不用了，我知道怎麼做。

咦？

編 ぐに ぐに 編

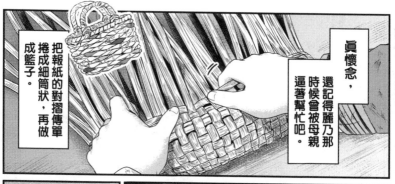

把報紙的對摺傳單捲成細筒狀，再做成籃子。

真懷念，還記得麗乃那時候曾被母親逼著幫忙吧。

......

真想不到當時的經驗有派上用場的一天。

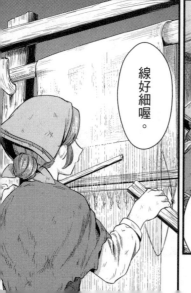

線好細喔。

那是多莉要穿的正裝嗎？

是啊。

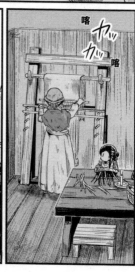

喀
カッ
カッ
喀

因為多莉的洗禮儀式在夏天啊，

多莉還會再長大吧？

夏天要穿的正裝，冬天就要準備了嗎？

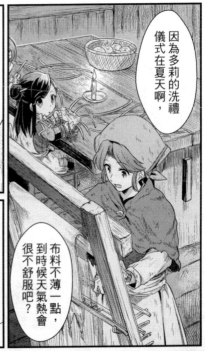

布料不薄一點，到時候天氣熱會很不舒服吧？

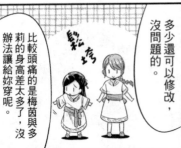

多少還可以修改，沒問題的。

比較頭痛的是梅茵與多莉的身高差太多了，沒辦法讓給妳穿呢。

明年該怎麼辦才好呢？

喔……感覺很辛苦呢。

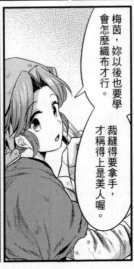

梅茵，妳以後也要學會怎麼織布才行。

裁縫得要拿手，才稱得上是美人喔。

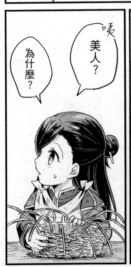

美人？

為什麼？

但要是織好的布可以當羊皮紙，那要我織多少都不成問題啦。

啊～我絕對成為不了美人吧。

為家人做衣服，外觀與實用性都很重要吧？

所以成為美人的條件就是裁縫與廚藝。

梅茵，妳好厲害！

將來妳可以當手工藝匠的學徒吧？

這我就……

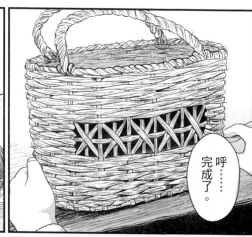

呼……完成了。

明明我才是姊姊……

多莉很沮喪?!

嗯

為什麼梅茵會編得這麼好？

039

啊，對了！

是吉兒達婆婆照顧我的時候，她教我的！

但我編籃子的時候，多莉都在做其他事情，所以其他事情都做得很好吧？

多莉去森林時，我一直在編籃子，才會編得比妳好一點。

所以妳不用介意喔。

慌慌

張張

我反而很羨慕任何事都做得很好的多莉呢！

……這樣啊。

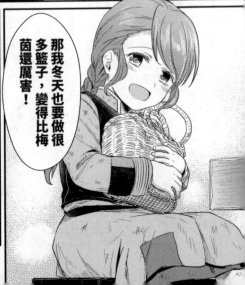

那我冬天也要做很多籃子，變得比梅茵還厲害！

呼

嗯，

多莉一定會很快就比我厲害的。

但就算可以編出漂亮的籃子，內心也只感到空虛呢。

因為我想要的是書啊。

既然埃及文明不行⋯⋯那接下來呢？

當然是美索不達米亞文明！

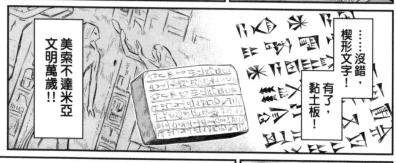

⋯⋯沒錯，楔形文字！有了，黏土板！

美索不達米亞文明萬歲！！

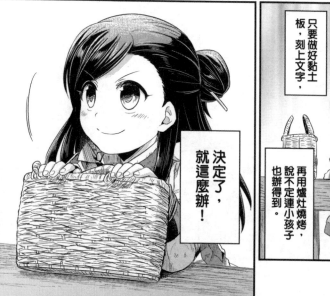

就這麼辦！

決定了，

只要做好黏土板，刻上文字，再用爐灶燒烤，說不定連小孩子也辦得到。

等積雪融化，春天來臨，就做黏土板吧！

放晴了！爸爸！天氣放晴了！

……嗯唔？

春天到了嗎？

梅茵，妳在說什麼啊？

冒出 もぞ

推 ぐい
推 ぐい

好了，快點起床！

你們看，天氣這麼好耶！

嗚咿，好冷喔……

我要冬眠，春天到了再叫我。

不行啦！

縮回……

打開

梅茵，妳也快點下床吃早飯吧。

快點快點！

好、好。

爸爸，你今天休息吧？

抓抓

……「帕露」是什麼？

那我們出門了，

我們會摘很多帕露回來！

路上小心。

梅茵！

醒了就快來吃早飯！

是……

唔，算了，再睡一下下……

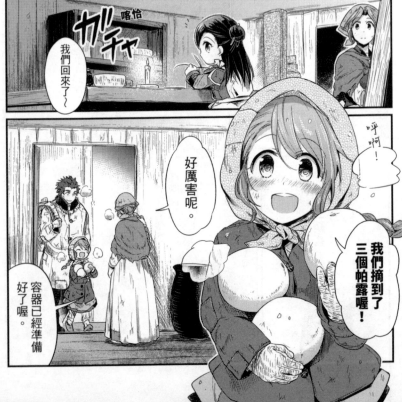

喀恰

ガチャ

我們回來了～

好厲害呢。

呼啊！

我們摘到了三個帕露喔！

容器已經準備好了喔。

這個嗎?

對,謝謝妳。

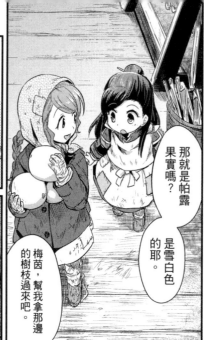

那就是帕露果實嗎?

是雪白色的耶。

梅茵,幫我拿那邊的樹枝過來吧。

啪滋 啪滋

噗

滋

咕嘟 咕嘟

幫我拿好容器。

嗯。

帕露很神奇喔。

果汁又甜又好喝，果實還能取油。

哇啊 好香喔！

不過，因為梅茵從沒去過，妳應該不知道吧。

既然這麼神奇，競爭應該很激烈吧？

剩下的果渣還能當作家畜的飼料。

採帕露很辛苦喔。

因為只有天氣非常晴朗的時候，在雪地裡才採得到，所以城裡的人一大早都會前往森林。

對啊。

摘帕露果實時，必須先溫暖樹枝，讓它變得柔軟……

因為在帕露樹上絕對不能用火，會被樹木擁有的神秘力量吹熄。

在這麼冷的天氣直接用手?!

換作是梅茵，一定馬上就感冒了吧。

神秘力量……?

所以只能脫掉手套，直接用手溫暖樹枝喔。

不能等中午過後，天氣溫暖一點再去採嗎?

還有時間限制嗎……?

?

沒錯。

不行不行，因為只有中午之前才採得到帕露。

到了中午，太陽高掛空中，陽光照下來以後，

樹木就會發光，自己搖晃起來。

葉子還會發出沙沙沙的聲音喔。

不只發光，還沙沙作響？

葉子開始發出聲音後，帕露樹就會不斷長高，

長得很高以後，就會像女人在甩頭髮一樣，搖晃起樹枝喔。

就像這樣，啪沙啪沙……

長高以後，啪沙啪沙……？

最後，還在樹上的那些果實就會咻地飛走，

帕露樹也會融化般消失喔。

ピューーン
咻ーー

……？

？

？

不行，完全想像不出來。

……好神奇的樹喔。

等倒進水壺裡面，我們先來喝一點吧？

好，倒完了。

來。

喝

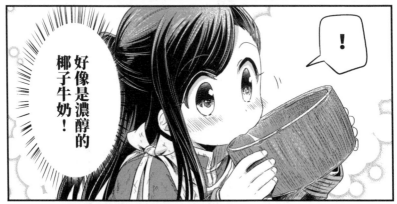

好像是濃醇的椰子牛奶！

！

嗯，好～

這是冬季期間要珍惜著喝的貴重果汁，不可以一口氣喝完喔。

這就是幸福的滋味！

也要分給我喔

小口 くぴ

くぴ

小口

爸爸，這些是果渣嗎？

味道也很香，不能吃嗎？

聞くんくん聞

好像豆腐渣喔。

捏

嗯，拿去路茲家換雞蛋吧。

咳咳

梅茵，那是雞飼料！！

ぱっ

ひょい

捏

吞

?!

咦？

這個可以吃喔。

看下

づでん

……嗯。

你好，我們想換雞蛋——

コン
コン
叩

梅茵、

多莉。

噯

ギイツ

比起那個，有肉嗎？

肉都被我哥他們搶走，我快餓死了。

我們家飼料已經夠了。

……那要不要吃這個呢？

雞飼料怎麼能吃！！

可以吃喔！

啊？！

就看怎麼煮而已，

現在是因為徹底把果實榨乾了，才會吃不下去。

這麼做太浪費了吧！

辛辛苦苦採到了帕露果實，居然要拿來吃掉，會這麼做的笨蛋只有梅茵了！

可是，雞飼料已經夠了吧？那用來填飽人的肚子有什麼關係？

……路茲，跟你說喔。

我說妳啊……

你可能很難相信，但真的可以吃喔。

……而且很好吃，我受到了好大的衝擊。

咦？真假？

她讓妳吃了雞飼料嗎？！

唔！

真失禮。

實際做給你看比較快吧。路茲，你還有剩下的帕露果汁嗎？

有是有啦……

走

タタ
走

嗯。

浸

じわ

嗯，很甜又好吃呢。

吞

嚼嚼

來。

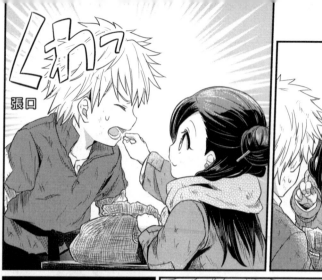

張口

路茲,啊——

對吧?

很甜?

很好吃?

嚼

！

……好吃。

唔呵呵,很甜又好吃吧?

弟弟的東西就
是我的東西！

リリリ 亂成

ピ‼
ク‼‼
嚇到

呀啊啊
！！

路茲，拿來！

ドタ
一團

カッ
轉頭

真的嗎？！

ピ
定

……如果是在路茲
家，可以做出更好
吃的食物喔？

ク‼‼
住

一家都是兄
弟好可怕！！

搶去

搶來

ギゃい‼

ギゃい‼

啊

可是，可能得請
你們幫忙才行。
因為我沒力氣
也沒體力。

バタ
爭先

那要做什麼？！

交給我們吧！！

バタ
恐後

055

札薩哥哥和奇庫哥哥先把鐵板拿到爐灶上加熱。

那我負責下達指示，請大家照我說的做吧。

拉爾法負責拿圓缽、木鏟和勺子過來。

路茲請去拿兩顆雞蛋、牛奶和奶油。

じゃか 攪

じゃか 攪

拉爾法，請負責攪拌到變得黏稠為止。

至於帕露果汁，就請大家各自出一點吧。

如果都用路茲的，那他太可憐了吧？

倒

好吧。

那我示範給大家看吧。

先抹上奶油……

嗯，沒問題。

滋！
じゅっ

どろ
倒下

ジュア
滋啊！

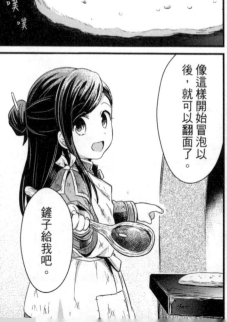

噗噗

像這樣開始冒泡以後，就可以翻面了。

鏟子給我吧。

預備

梅茵，妳這樣很危險，我來吧。

是嗎？

答！

た ふっ

噢噢！

鏘鏘──！！

熱氣

ほか

ほか

騰騰

「用豆腐渣簡單做鬆餅」完成了！

咦？豆……

什麼？

啊！呃……我是說，這是簡單的帕露煎餅啦！！

你們喜歡
真是太好了。

這是什麼啊!!

好吃!

大口
ガフ

再多煎
幾片!

朱、夕利

大口
ガフ

咬
咬

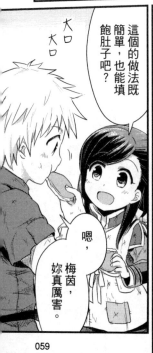

大口
大口

這個的做法既
簡單,也能填
飽肚子吧?

嗯,
梅茵,
妳真厲害。

じ、じ、
感動……

真好吃。

其他還有幾種可以用到帕露果渣的料理，但我做不出來呢。

因為梅茵沒力氣也沒體力嘛，只要妳教我怎麼做，我可以幫妳喔。

因為能教我做出這麼好吃的東西，梅茵簡直像神一樣嘛……

真的嗎?!

瞪大眼睛

所以，我會幫妳的忙。

第七話 冬天的美味 完

到了冬天，這座城市會籠罩在白雪底下，所以偶爾有放晴的日子，大家都會出去採帕露。

今天我和多莉一起去採帕露吧。

對了。

不過，梅茵該怎麼辦呢？

嗯……

昆特也要工作……

梅茵，要不要和爸爸一起在大門等媽媽她們？

咦？

第八話 **歐托先生的幫手**

061

梅茵，回來時我們再去接妳，中午之前要乖乖等我們喔。

咦？

這提議不錯，真是好主意！

梅茵，之後再去接妳喔！

多莉，我們走吧。

啊。

待在家裡，也只是寫石板玩或是做籃子。

也是啦，說不定能轉換一下心情。

……

關門

嗯，應該在吧。

太好了！那得帶石板去大門。

對了，爸爸！歐托先生今天在嗎？

嘶嘶

我吃飽了！

……梅茵，妳這麼喜歡歐托嗎？

嘿嘿

爸爸，我準備好了。走吧！

♪

嘿嘿——！

嗯，最喜歡了！

對方可是給了我石板，又願意教我寫字的老師，我當然喜歡啊。

擅自決定

今天要請他教我新的字！

哇啊，爸爸，好高喔！

好厲害～！

064

她的臉蛋、她的身體、他早就不復記憶，
然而他已經保存了她最美好的部分——她的香氣。

香水

[徐四金70誕辰紀念日]

徐四金—著

譯成55種語文版本，全球銷量突破2000萬冊！

改編同名電影和Netflix影集，

18位文化界名家共同盛譽推薦！

在嗅覺天才葛奴乙腦中分門別類賴的氣味王國裡，他主宰所有的氣味，但自己的身上卻沒有任何味道。葛奴乙的感情同樣無色無味，他從來不曾得情為何物，直到那天一陣香氣竄進鼻腔。當他嗅到嗅到面後紅髮少女合包待放的清香，既沒有愛過人，也不被人所愛的葛奴乙，竟親身體會到愛的幸福。這令人為之瘋狂的香氣，他要一絲不漏地將她變為己有。他要像從她身上剩下一層皮那樣，確確實實地把她變作一支專屬於自己的香水，一件氣味王國裡永垂不朽的收藏……

香水
PATRICK
SÜSKIND

Das Parfum

徐四金

CLASSIC

譯成 55 種語文版本
全球銷量突破 2000 萬冊

印刷發行全球大賣、班·維蕭主演
改編同名電影

作家膜拜榜寫文導讀
18位文化界名家共同盛譽

徐四金
70誕辰
紀念版

香水
PATRICK
SÜSKIND

徐四金

她的臉蛋
她的身體
他早就不復記憶
然而他已經保存了
她最美好的部分
——她的香氣。

我是看著什麼樣的景色，思考著什麼樣的東西，
做了些什麼事，活到了現在的呢──

人生百態的剝製師ヲザカ下6，
致鬱×治癒的主彩畫集Vol.2！

剝裂

ヲザカ下6 著

繼大受好評的《果實》之後，ヲザカ下6第二本插畫精選集，收錄插畫數量大幅增加至210幅。除了ヲザカ下6著名闡世圖的彎度上升之外，本次新畫主題「動物的記憶」篇。此外，本次新作不只是細插圖集，了分享數繁動的治癒采集的插畫。示方下6以短篇漫畫《剝裂》巧妙地登場全書。看到最後，努力生活的你一定會被鼓勵。並首次公開從草稿、線稿、色稿到完稿的製作過程，搭配詳細的圖文步驟解說。豐富內容絕不能錯過！

妳要自己抓穩喔。

嗯！

……梅茵，

ザクーザク

喳

喳

完全就像是雪國呢！

歐托已經結婚了喔。

……呃……

所以呢？

那傢伙滿腦子就只有自己的老婆。

……對五歲的女兒講這種話，想牽制什麼啊？

ピク

定住

所以意思是，歐托先生是很珍惜自己老婆的專情好男人囉？

……不是。

咕噥

記得麗乃那時候，就連很早過世的父親也不是個這麼愛女兒的傻爸爸。

……我才不要察言觀色！

這麼麻煩的老爸，我才不要對他說「我更喜歡爸爸」。

……太麻煩啦！！

ペコ

點頭

早安。

咦？

這裡沒有「點頭致意」的習慣嗎？

ギィ

喀幾

失敗、失敗。

コツ
喀

コツ
喀

我進來了。

班長……和梅茵？

怎麼了嗎？

我們讓梅茵留在這裡等，直到伊娃採完帕露再來接她。

歐托，你要負責照顧梅茵。

咦？

可是，我還有會計報告和預算……

梅茵，妳要記得待在暖爐前面，小心別感冒了。

唔唔……

我因為拿到石板太高興了，

想到今天也可以見到歐托先生，又更高興了……

歐托先生，對不起喔。

那真是太好了，

見到妳我也很高興……

……但不需要向我道歉吧？

呃……

拿出

哎啊……

其實是我一稱讚歐托先生，爸爸就鬧脾氣……

好，借我吧。

……既然是梅茵，應該不用擔心吧。

謝謝歐托先生！

只要教我寫字，我就會自己練習，不會打擾到你工作。

舉起

寫 コツ

寫 コツ

呼……

寫 コツ

寫 コツ

寫 コツ

我好像學會了不少呢。

我在撰寫會計報告和編列預算。

冬季期間必須列出一整年的預算，然後要提交……

但大部分士兵都不擅長計算。

歐托先生，那是什麼？

所以這些工作，都落到最擅長算錢的我頭上了。

接下了燙手山芋呢。

是要申請備品嗎？

啊，

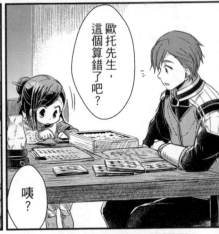

歐托先生，這個算錯了吧？

咦？

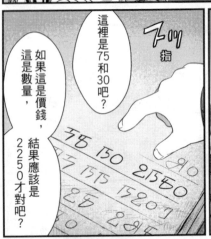

刀刀指

這裡是75和30吧？

如果這是價錢，這是數量，結果應該是2250才對吧？

56 30 2250
75 15 1520
56 15 1520
70 34 2445

啊這邊也錯了。

妳不是不識字嗎？為什麼會計算？

數字是媽媽之前教我的。

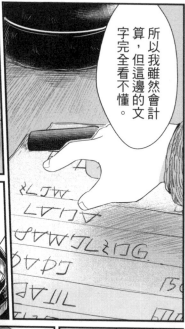

所以我雖然會計算，但這邊的文字完全看不懂。

？

⋯⋯

這些資料妳可以幫我的忙嗎？

⋯⋯梅茵，我想拉下臉皮拜託妳。

……這種事可以答應嗎？

不如說，他已經走投無路到了只要有計算能力，就算是小孩子，也得請我幫忙不可嗎？

先不說這算不算內部機密，但讓我這樣的小孩子幫忙不太好吧？

我知道了，

只要幫我買石筆和教我寫字，那我就答應。

啊？

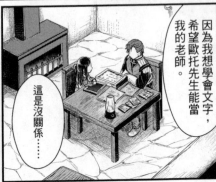

因為我想學會文字，希望歐托先生能當我的老師。

這是沒關係……

但石筆呢？

石筆並不昂貴吧？

……大概是因為我會拿著石板一直寫字，

就算買給我，也一下子就用完了。

為什麼？

嗚

之前家人還會買給我，

但現在就算我向媽媽要求，她也越來越不願意……

啊哈哈……

總……總之！

我可不是那麼廉價的女人，沒有任何獎勵就為你工作。

咚

ドン

那就這麼說定了。

……我倒覺得很划算呢。

嘻嘻

那麼，我現在該做什麼？

可以幫我檢查這份資料的計算正不正確嗎？

因為不知道到底哪裡有算錯，光是檢查就很耗時間。

真的很需要稍微會計算的士兵呢。

連核對計算有無錯誤都要一個人完成，那真的很辛苦。

原來在檢查別人製作的文件啊。

……雖然很好奇，但下次再問吧。

歐托先生是有什麼原因，才成為了士兵嗎？

雖然我也是因為會計算，才能夠進來這裡……

是啊……

哦……？

與其使用陌生的計算機，在石板上筆算還比較快。

不用了，因為我也不知道怎麼用。

啊

梅茵，妳要用計算機嗎？

鏘啷

寫

コツ

コツ

寫

啪沙

バッサ

哎呀，真是得救了！！

工作變得好輕鬆！

我好感動！

很高興能幫上忙。

呼一

梅茵，妳這麼會計算，說不定適合當商人喔。

如果妳想成為商人，我可以把妳引薦給商業公會。

等我可以製作大量書籍，為了開書店，能介紹我去商業公會好像也不錯。

……我會考慮看看。

如果妳想學會寫字，那我就認真教妳吧？

這樣一來，明年妳也能幫忙撰寫文件了。

真的嗎？！

因為幫忙撰寫文件，就表示我可以碰到羊皮紙吧？

還可以用墨水寫字吧？

好耶！

開心

咦？值得這麼高興嗎？

咦？

這當然是值得慶祝的大喜事！

哇啊！

這就是洗禮儀式要穿的衣服嗎？

好，完成了！

沒錯，很可愛吧？

可愛是可愛……

但如果能再飄逸一點，或者增加點裝飾，就會更可愛了。

因為是要穿去神殿的服裝，可能有規定不能太花枝招展吧。

くるっ
轉圈

くるっ
轉圈

啊，多莉，髮型妳打算怎麼辦呢？

洗禮儀式有規定一定要綁什麼髮型嗎？

是沒有……但我沒打算就綁這樣喔。

那會戴什麼髮飾嗎？

我來做髮飾！

我絕對會讓多莉變得很可愛！

可是……

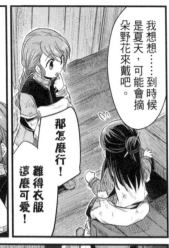

我想想……到時候是夏天，可能會摘朵野花來戴吧。

那怎麼行！難得衣服這麼可愛！

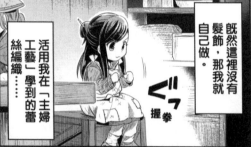

既然這裡沒有髮飾，那我就自己做。

活用我在「主婦工藝」學到的蕾絲編織……

怎、怎麼辦？！母親的鉤針是織毛線用的，所以太粗了……

這裡沒有織蕾絲用的鉤針！！

啊！

必須要細一點才行……

既然如此……

ㄙㄡ一 臭臉

爸爸的手工很厲害吧？像是多莉的娃娃，也是爸爸做的吧？

嗯？！

嗯，對啊。

幹嘛？

那、那個……

爸爸。

ㄚㄚ 噠噠

咳
コホン！

啊～怎麼？梅茵
也想要娃娃嗎？

不是，
我想要鈎針……

我想要比那個
還細的鈎針。

不是用來織
毛線，而是
用來織線。

不是的！

咦—

去去

那向媽媽借
就好了吧？

鈎針？

伊娃織東西
用的鈎針嗎？

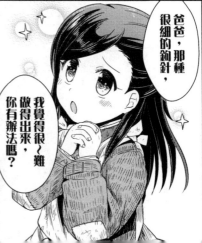

爸爸，那種
很細的鈎針，

我覺得很難
做得出來，
你有辦法嗎？

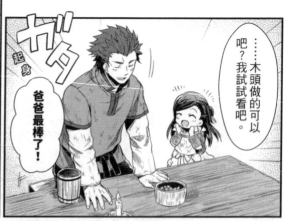

……木頭做的可以吧？我試試看吧。

爸爸最棒了！

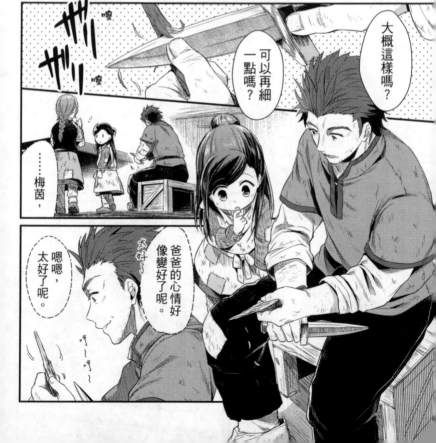

大概這樣嗎？

可以再細一點嗎？

……梅茵，

嗯嗯，太好了呢。

太好了

爸爸的心情好像變好了呢。

媽媽，這些有顏色的線給我吧。

探頭

妳要做什麼？

爸爸會心情不好，本來就是因為我啊，既然恢復好心情了，應該沒問題了吧？

我想「編織蕾絲」，要做多莉的髮飾。

髮飾只有洗禮儀式時會用到吧？

只因為髮飾就用掉這些線，太浪費了。

多莉現在這樣就已經很可愛了，不需要再打扮得更可愛了吧。

既然可以再打扮得可愛一點，那有什麼關係嘛！

可愛才是正義！

主張

我不知道妳在說什麼，總之別任性了。

啊！

只要這些多出來的線就好了！

我想用爸爸做給我的鉤針嘛！

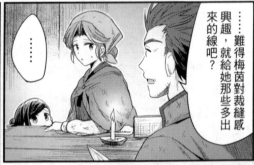

……難得梅茵對裁縫感興趣，就給她那些多出來的線吧？

……

嗯呵～

謝謝媽媽！我最喜歡爸爸了！

好吧。

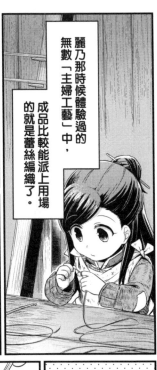

麗乃那時候體驗過的無數「主婦工藝」中，成品比較能派上用場的就是蕾絲編織了。

只要有工具，我有信心可以用蕾絲編織出髮飾！

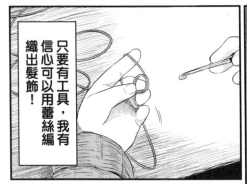

鉤 鉤

くる
捲

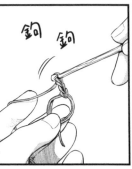

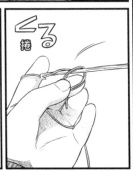

編 編

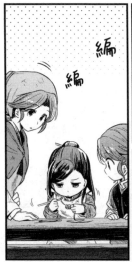

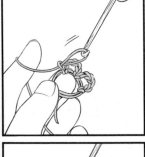

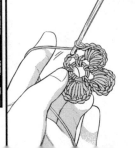

編 編

現在這樣不會太小嗎？

コロ 轉動

媽媽已經習慣織毛線了嘛，一定會織得比我還好喔。

要試試看嗎？

我會把小花縫在一起，再做成髮飾。

……這個並不難呢。

盯

……

只看網眼，就知道織法嗎？

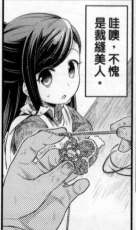

哇噢，不愧是裁縫美人。

スイ
スイ
速度飛快

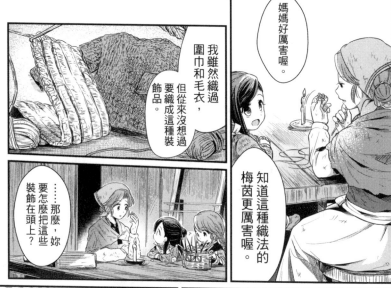

媽媽好厲害喔。

知道這種織法的梅茵更厲害喔。

我雖然織過圍巾和毛衣，但從來沒想過要織成這種裝飾品。

……那麼，妳要怎麼把這些裝飾在頭上？

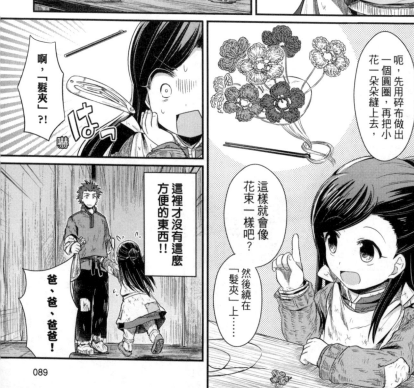

啊，「髮夾」?!

嚇 はっ

呃，先用碎布做出一個圓圈，再把花一朵朵縫上去，

這樣就會像花束一樣吧？

然後繞在「髮夾」上……

這裡才沒有這麼方便的東西!!

爸、爸、爸爸！

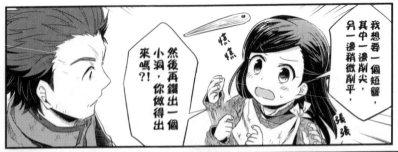

我想要一個短籤，其中一邊削尖，另一邊稍微削平，

慌慌

然後再鑽出一個小洞。你做得出來嗎?!

……哼哼哼!

哦，那比鈎針簡單。

開心

真的嗎?!

歐托，我贏了!

抱

爸爸好厲害!

我現在最尊敬爸爸了!

哈啾!

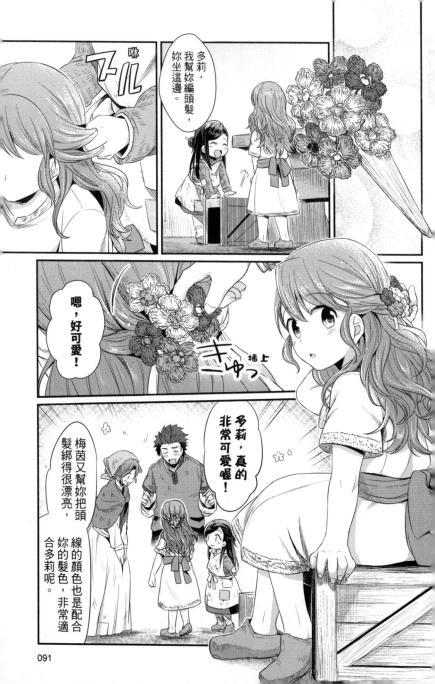

咻
アル

多莉，
我幫妳編頭髮，
妳坐這邊。

嗯，
好可愛！

插上
キュっ

多莉，真的
非常可愛喔！

梅茵又幫妳把頭
髮綁得很漂亮，
線的顏色也是配合
妳的髮色，非常適
合多莉呢。

是嗎？

這樣子啊……

大家，謝謝你們。

我好高興！

……嗯，是沒關係啦。

後來，母親好像迷上了蕾絲編織。

當我注意到時，父親做給我的鉤針已經收進了母親的裁縫箱裡。

第九話 帶我去森林

パサッ

唦沙

唦沙
パサッ

タタッ

噠噠

梅茵，我回來了。

多莉，妳回來啦。

ザクザク

喳喳

咦？妳採到喀蘭了嗎？

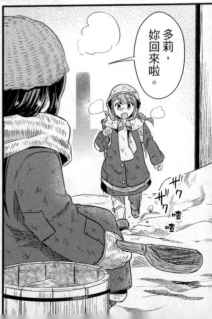

……也就是說，春天就快到了吧？

因為森林的積雪也開始慢慢融化了，不過，現在還是不能採到的東西還是不多。

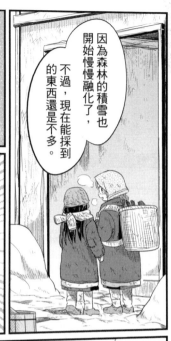

終於可以做黏土板了！

多莉，拜託妳，也帶我一起去森林嘛。

梅茵妳又走不動，不可能啦。

如果爸爸說可以的話。

......

我的體力有稍微變好了嘛。

拜託妳！

緊抓

ぎゅっ

梅茵要去森林嗎？

唔嗯——

這個嘛……

像是今年冬天，我也只發燒病倒了五次喔！

......啊，五次已經算是減少很多了喔！

伸手

バッ

最近我很少發燒了吧？

而且，正常吃飯的次數也增加了，身高也長高了一點……

三餐

牧之日程體操～

一二三四五六七八

增強體力！

我可以！

沒問題的！

握拳

要是真的不行，我就留在大門休息。

好嘛？

好嘛？

有是有……

但那個三歲小孩是因為在家裡待不住，簡直是破壞狂，才會把他帶出去的喔。

也有小孩子才三歲就被帶去森林吧？

拉

嗯……

ガシ 抓

ガシ 抓

意思是如果我也開始搞破壞，就會放我出去囉？

預備……

沒那個必要！

不許動歪腦筋！

究竟要怎麼做，爸爸才會覺得沒有問題？

……爸爸，你是擔心我沒有體力吧？

那我該怎麼做，才可以去森林呢？

搔搔

是啊……

妳暫時先每天走到大門吧。

如果妳能每天走到大門，又不被大家拋在後頭，那妳就可以去森林。

……我知道了。

果然沒那麼容易答應我嗎……

呋，我好想去森林喔。

我的黏土板……

爸爸，你說的走到大門，是指來回一趟嗎？

咦？

……可以嗎？

不……

妳可以在大門請歐托教妳寫字。

但是，歐托說妳很聰明。

適合從事用到大腦的工作，所以他建議讓妳學會寫字，從事體力上負擔不那麼大的工作。

梅茵不是身體虛弱嗎？

爵爵

用腦的工作嗎？例如？

他說這麼做不僅收入比較高，對身體的負擔也比較小。

例如嗎……

歐托提過代筆人，像是代為書寫要給機關和貴族的文件，妳就可以趁著身體好的時候在家裡完成。

代人書寫文件，類似於行政書記員嗎？

歐托雖然是士兵，但以前是旅行商人，現在也還和商業公會有往來。

感動……

ジーーん

爸爸和媽媽能夠介紹的工作，都不太適合梅茵……

ポス

拍

所以歐托這條人脈得好好珍惜才行。

……之前還那麼嫉妒歐托先生的爸爸，現在竟然變成這麼了不起！

……爸爸，謝謝你。

我會加油的。

多莉，妳願意幫忙嗎？

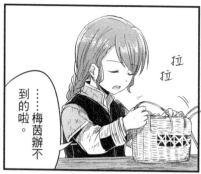

……梅茵辦不到的啦。

拉
拉

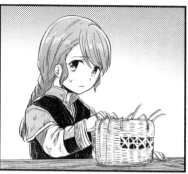

爸爸知道。

但是，如果梅茵永遠也去不了森林，多莉也很傷腦筋吧？

可是，太累贅了嘛……

話是沒錯……

103

再這樣下去，她會是大家的累贅。

沒錯，

直到梅茵能走到大門為止，爸爸都會陪她一起走，

我也打算問問路茲，回去的路上能不能請他幫忙。

緊張…

所以，如果梅茵可以走到大門了，希望到時多莉也能幫忙。

如果是這樣，那我會加油。

明明最近走到井邊，我也已經不像從前那樣氣喘吁吁的了。

原來家人都覺得，我連大門也走不到。

……這樣啊。

別太勉強自己喔。

昆特，你要好好照顧梅茵。

嗯，我知道。

梅茵，走吧。

我出門了！

ビシッ！ 敬禮

ざっ 喀

ざっ 喀

……梅茵，妳還好嗎？

はあ

はあ

ぜえぜえ

呼

哈

呼

……我還

呼

可以……

呼

呼

嘿唷。

ひょいっ

抱起

看起來哪裡是還可以啊。

唉…

家人是對的！

我根本走不到森林！

果然不行！

會死！

呼

哈

ぐて

無力

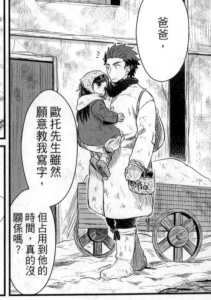

爸爸，

歐托先生雖然願意教我寫字，但占用到他的時間，真的沒關係嗎？

歐托先生還有工作吧？

嗯。

現在有五個春天剛受洗過的見習士兵。

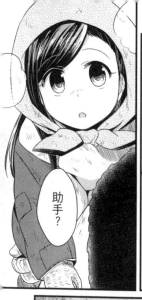

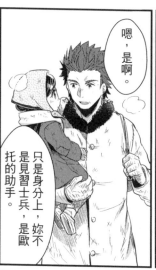

嗯，是啊。

助手？

只是身分上，妳不是見習士兵，是歐托的助手。

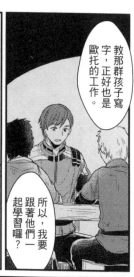

教那群孩子寫字，正好也是歐托的工作。

所以，我要跟著他們一起學習囉？

以前歐托就一直跟我說，那些工作都只交給他一個人，負擔太大了。

但是，也始終找不到人可以幫忙。

所以歐托提議，他可以教妳寫字，然後想請妳當助手。

梅茵，妳之前幫忙過歐托的工作吧？

如果是指之前的會計報告和預算……

可是，只有計算而已喔？

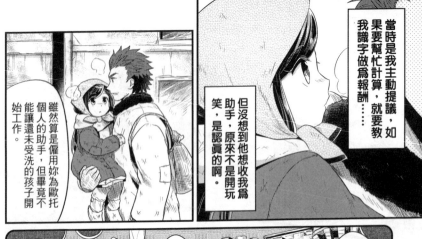

當時是我主動提議，如果要幫忙計算，就要教我識字做為報酬……

但沒想到他想收我為助手，原來不是開玩笑，是認真的啊。

雖然算是僱用妳為個人的助手，但畢竟不能讓還未受洗的孩子開始工作。

所以對外是聲稱要「教妳寫字」，讓妳每天來大門。

薪水是石筆，身體不舒服時就休息。

不愧是前商人。很懂得如何得到好處，還讓自己不用出到半毛錢。

也就是說，教我寫字以後，今後也打算讓我幫他處理文件吧？

……在爲明年的預算季節布局了嗎？

天底下沒有預算這麼低廉的助手了——歐托成天拿這套說詞說服我。

梅因，我們差不多要開始了，妳休息夠了嗎？

是，我沒事了。

コッ コッ
噔 噔

他們就是父親說的見習士兵吧？

訓練室

ギィッ
嘰

她是梅茵，也是這裡班長的女兒，我請她來幫忙處理文件。

現在因為想要學習文字，所以讓她一起參加。

大家都到齊了吧。

她喔。

不可以欺負

好，那開始吧。

是！

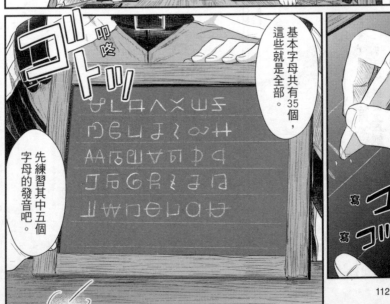

這些就是全部。

基本字母共有35個，

先練習其中五個字母的發音吧。

寫

寫

コツ

コツ

コツ

トツ

叩咚

112

ガタ
起身

但對於甚至是第一次
拿石筆的男孩子們來說，
應該快撐不住了⋯⋯

坐立

不安

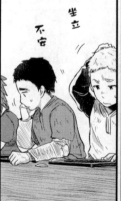

不同於這世界的小孩，
我很習慣學習這件事。

而且對於學習，
我自己也完全不會
感到排斥。

⋯⋯梅茵，妳
的學習速度真
的很快呢。

因為我比起運
動身體，更喜
歡這些事情。

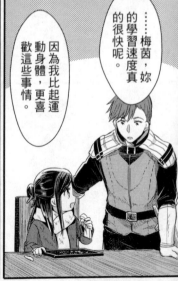

114

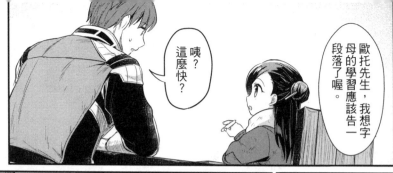

咦？這麼快？

歐托先生，我想字母的學習應該告一段落了喔。

因為他們是第一次拿石筆，要長時間專心寫字是不可能的。

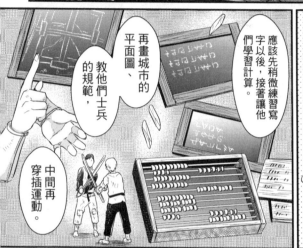

再畫城市的平面圖、教他們士兵的規範，

應該先稍微練習寫字以後，接著讓他們學習計算。

中間再穿插運動。

就像這樣，讓他們慢慢體驗各種事情，會學得比較快喔。

就像小學生的課表一樣。

倘若一整天都在學怎麼寫平假名，就連日本的小學生也會受不了吧。

更遑論在這個世界並不習慣坐著的孩子們。

……

大概30分……不對，大家開始無法專心、身體動來動去的時候，最好就要更換學習的內容了。

接下來學算數吧。

衝

ダマハ

呼呼

散

今天的學習就到此為止，

ぱん！！

拍！！

下次上課之前，要把今天學到的字母和數字全部背下來喔。

記住字母與數字，也是非常重要的工作。

如果沒背下來，上課期間就只有背好的人會進步神速喔。

……梅茵，對他們這麼寬容，他們會學得很慢吧。

是！

……歐托先生，不可以拿他們和我做比較喔。

啊……對喔。

嗯～？

可是，要是讓他們覺得很難，反而會花更多時間，而且一次教那些就夠了吧。

而且，要是沒有複習到背起來，下次直到背完為止，都不能回家喔？

這是他們自己的責任。

嘻

我其實沒有那麼寬容喔。

那麼，現在換梅茵開始上課吧。

是！

要求才剛開始工作的小鬼要有責任心，這可還真嚴格。

哈哈

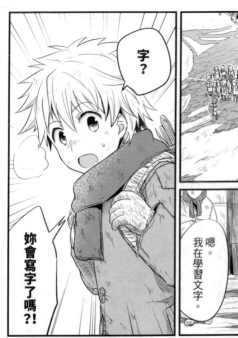

字？

妳會寫字了嗎？！

梅茵，妳都在大門做什麼啊？

嗯。我在學習文字。

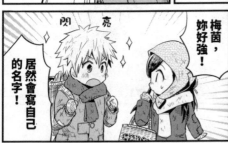

閃亮

梅茵，妳好強！

居然會寫自己的名字！

我還只會寫自己的名字而已，接下來要繼續練習。

喀

喀

咦？

我還以為會寫名字，就和小學一年級生的程度差不多，想不到在這個世界是這麼受到尊敬的事情。

118

我稍微明白了能夠幫忙撰寫文件，是頂多麼貴重的能力了。

難怪歐托先生會想收我爲助手。

大家……

好快……

吵吵

哇

哇

鬧鬧

はぁ はぁ

呼 呼

路茲，對不起！

梅因可以拜託你嗎？

我得帶領大家才行！

嗯，交給我吧。

對不起喔！

タッ 噠

妳還好嗎?

梅茵,妳慢慢走沒關係。

⋯⋯謝謝。

抖

抖

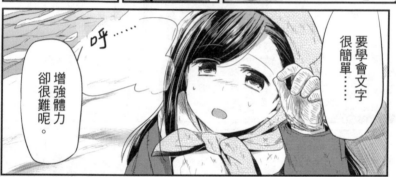

呼⋯⋯

要學會文字很簡單⋯⋯

增強體力卻很難呢。

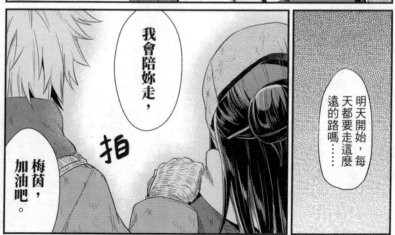

明天開始,每天都要走這麼遠的路嗎⋯⋯

我會陪妳走,梅茵,加油吧。

拍

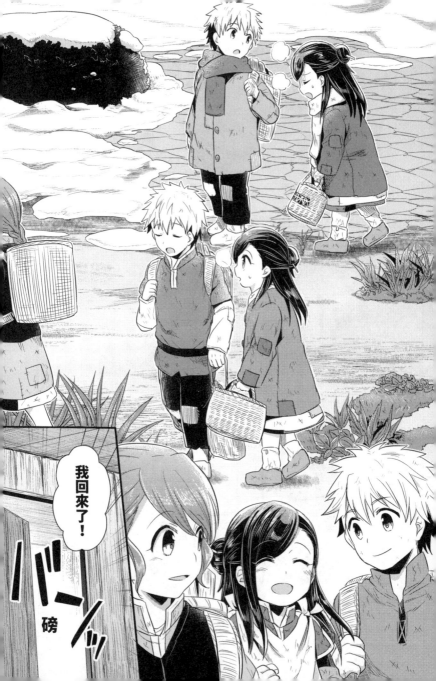

我回來了！

バーン／ッ

磅

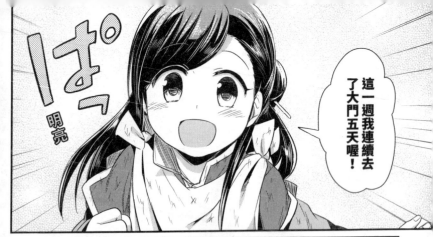

明亮

這一週我連續去了大門五天喔！

梅茵，太棒了。

妳第一次沒有休息，每天都去了呢。

體力增強了不少嘛。

看來差不多可以去森林了呢。

嗯！

……奇怪？

噗咻————

呼

呼

梅茵，

妳非常努力喔。

……結果還是發燒了呢。

不過，梅茵真厲害，從前妳還老是哭著說，就只有多莉可以去外面，很不公平呢。

睡不著嗎？

那媽媽說故事給妳聽吧？

……

……又是星星孩子們的故事嗎？

哎呀，妳想聽不一樣的故事嗎？

……不了，

一樣的就好。

到了春天尾聲，隱約可以感受到夏天的氣息時，

我終於得到許可，可以去森林了。

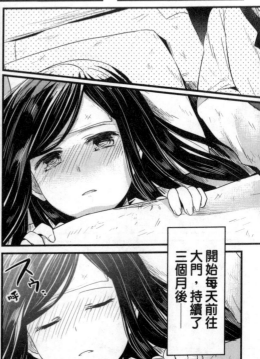

開始每天前往大門，持續了三個月後——

スゥ..

呼

第十話 **首次去森林**

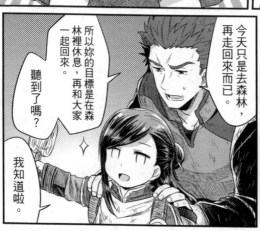

今天只是去森林，再走回來而已。

所以妳的目標是在森林裡休息，再和大家一起回來。

聽到了嗎？

我知道啦。

梅茵。

揮 揮

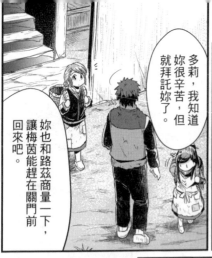

多莉，我知道妳很辛苦，但就拜託妳了。

妳也和路茲商量一下，讓梅茵能趕在關門前回來吧。

……

嗯，

我們今天會提早回來。

看來今天的多莉會比平常嚴格一點呢。

交給我吧！

126

今天是我頭一次前往森林。

梅茵，那走吧。

好慢慢走沒關係

嗯。

我現在能和平常人一樣，走到大門，

全是多虧了路茲在旁邊擔任我的領跑員。

帕露漢堡漢堡排

帕露的香甜滋味更有層次了呢。

前陣子做的帕露漢堡排真的是超級好吃……

沒有啦。因為昆特叔叔也會給我零用錢……

而且，梅茵也幫了我們家大忙啊。

嘿嘿

路茲，平常真是謝謝你。

127

為什麼冬天的時候，妳沒有教我們做這道菜啊？

因為如果沒有新鮮的肉，沒辦法做成絞肉吧？

而且要用菜刀把肉徹底剁碎，這很辛苦的……

我也不知道你們願不願意幫忙。

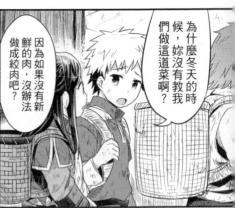

全部純手工

啊～那的確很累人……

但為了梅茵的料理，我們應該會努力做出來吧。

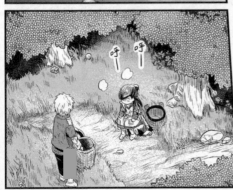

呼 呼

那我去撿木柴，梅茵就好好休息吧。

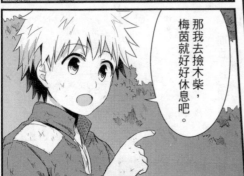

都來到森林了，能夠不做任何嘗試就回家嗎？

不，我辦不到！

挖吧、挖吧。

拿出

ちゃっ

拿起鏟子用力挖！

舉起

ス…

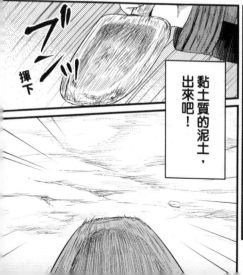

揮下

ブッ

黏土質的泥土，出來吧！

嘿！

好硬！！

咦？這真的可以挖嗎？

硬得簡直像是運動場的地面耶？

我還以為森林裡的泥土都富含水氣，十分鬆軟呢……

就算很緩慢，我也要慢慢挖！

……但是，我才不放棄。

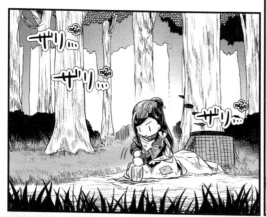

ザリ…

ザリ…

ザリ…

唰

唰

梅茵。

サッサッ

喀沙

ビックリ

定住

啊……

妳在做什麼？

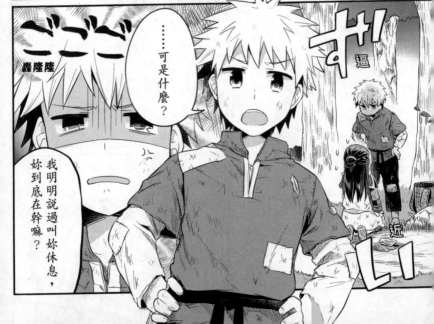

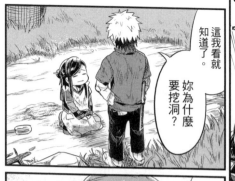

這我看就知道了。

妳為什麼要挖洞？

……我、我我

我在挖洞！

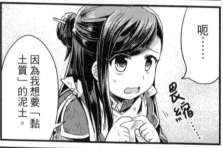

呃……

因為我想要「黏土質」的泥土。

畏縮……

咦？妳說想要什麼？

就是那種感覺都黏在一起，而且很重，也不利於排水的泥土。

原來如此！

明亮

……那種泥土的話，不是這裡，像那邊草木稀疏的地方會比較多吧？

133

路茲，謝謝你！

喂，梅茵！等一下！

啊！

因為這跟平常生活沒有關係，只是我個人想要的東西嘛！

如果我不挖，沒有人會挖給我啊？！

揚住

都說了妳今天的工作是「休息」，這隻耳朵聽不見嗎？

好痛好痛

用力捏

……咦？

所以，梅茵妳乖乖坐著吧。

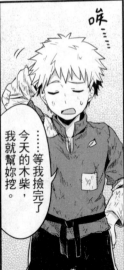

……等我撿完了今天的木柴，我就幫妳挖。

唉……

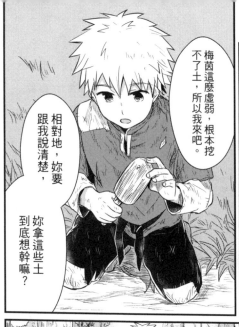

梅茵這麼虛弱，根本挖不了土，所以我來吧。

相對地，跟我說清楚，妳要妳拿這些土到底想幹嘛？

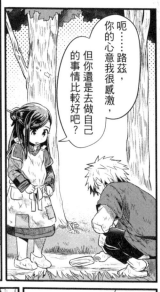

呃……路茲，你的心意我很感激，但你還是去做自己的事情比較好吧？

……為什麼？

因為要搞清楚妳想做什麼，才不會白白浪費時間。

像妳現在明明很清楚自己想要哪種泥土，卻根本挖錯地方了吧？

咚咚 トノ トノ

嗚！

……路茲為什麼願意幫我呢?

在我肚子快餓扁的時候,是梅茵做了帕露煎餅給我吧?

所以從那時候起,我就決定要幫梅茵的忙了。

……咦?就這樣?

那我先去撿木柴。

只因為這樣,就願意幫我挖黏土嗎?

……美食的效果也太驚人了吧?

136

應該是這附近吧。

照計畫做了點準備。

抖動

呃，那是……

因為好不容易能來森林了，一時忍不住就……

嗚喷?!

還有妳啊，既然都準備好了這種東西帶過來……

代表妳從一開始就沒打算遵守約定吧?

路茲要是也大意一點就好了……你比爸爸還敏銳呢。

是昆特叔叔太寵妳了!

可惡!

所以才說梅茵雖然一臉乖巧聽話，但根本不能大意!

……唉。

挖起

妳想要的是這種土嗎？

捏捏

對，就是這個！

要是只有我一個人，一定要花上好幾天！

挖

挖

路茲好厲害喔，力氣真大！

這世上才沒有男生的力氣比妳還小。

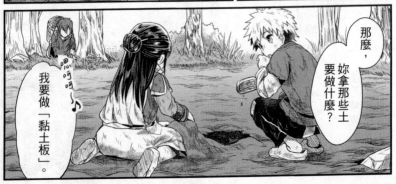

那麼，妳拿那些土要做什麼？

嗯哼哼♪

我要做「黏土板」。

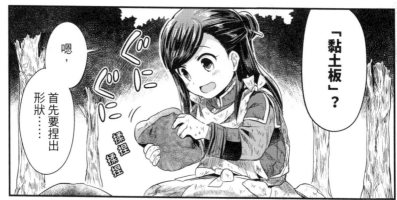

「黏土板」？

嗯，首先要捏出形狀⋯⋯

ぐにぐに

揉捏 揉捏

寫

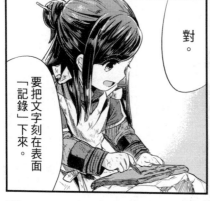

對。

要把文字刻在表面「記錄」下來。

⋯⋯那是字嗎？

カキ カキ

喀 喀

像這樣記錄下來以後，就算忘了，看到紀錄又可以想起來喔。

紀錄很厲害吧？

而寫滿了各種紀錄的書籍更是了不起喔！

喀

我會留在這裡寫字。

好吧。

路茲，謝謝你幫我挖黏土。如果你還要採集東西，儘管去沒關係。

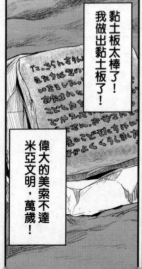

黏土板太棒了！我做出黏土板了！

偉大的美索不達米亞文明，萬歲！

好耶，完成了！

接下來就是帶回去燒烤……

轉身

呀
啊
啊
啊
啊

……

變形

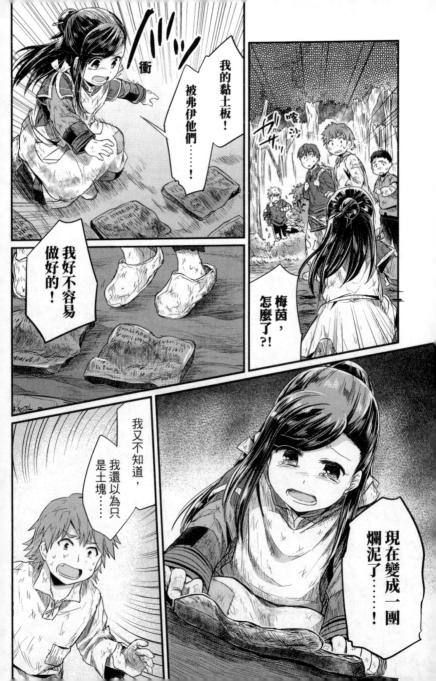

你們知道我花了多久時間才能來森林嗎？！

為了讓體弱多病的自己增強體力，我又有多麼辛苦……

還連連累了路茲和多莉，好不容易才完成的！

嗚哇啊啊啊！

梅茵？！

144

眼睛變得很可怕喔?!

妳怎麼了?

タ川
噠

就算說我幼稚也無所謂。

ハーァ
呼

是弗伊他們不小心踩壞了梅茵做的東西。

梅茵,妳不可以這樣大哭。

大家都不是故意的吧?

不要!我絕不原諒他們!

戳戳
つんつん

好不容易才前進了一步……

可是,對書的渴望還是無法抑止。

對，我們會幫忙！
對不起啦！

我也會幫忙，
他們也是⋯⋯

拼命
點頭

梅茵，我知道
妳很生氣，
也很不甘心。

可是妳再怎麼
生氣，也不會
恢復原狀啊。

那倒不如重做吧。

ぐし
擦

⋯⋯⋯⋯

⋯⋯⋯⋯⋯

梅茵，
我們該
回去了⋯⋯

再
一下⋯⋯

梅茵～

……要是結果回不了家，那就得不償失了吧？

下次來森林時我也會幫妳，到時候再寫完吧。

先集中放在這裡就沒問題了吧。

ガサ
喀沙

ガサ
喀沙

好嗎？今天先回去了。

……

好吧。

……路茲，謝謝你。

看她那樣，我猜回去以後八成又會發燒，然後睡上三天喔。

嗯……該怎麼向爸爸交代啊？

……多莉，真是辛苦妳了。

路茲也是呢。

在那之後——

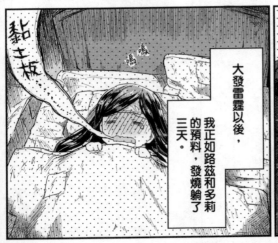

黏土板……

大發雷霆以後，我正如路茲和多莉的預料，發燒躺了三天。

148

三天後

不行不行！

還要先觀察妳的身體狀況，所以明天之後才能去森林！

聽到了嗎？今天一定要躺著休息。

下次再不遵守約定，以後真的要禁止妳去森林了喔！

我不要！！

跳上床

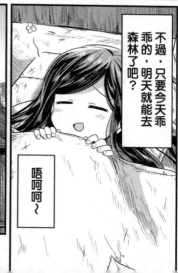

不過，只要今天乖乖的，明天就能去森林了吧？

唔呵呵～

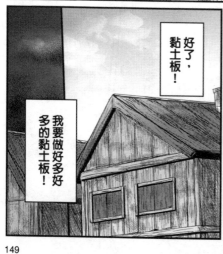

好了，黏土板！

我要做好多好多的黏土板！

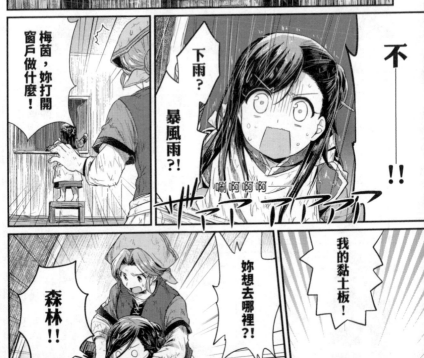

梅茵，妳打開窗戶做什麼！

下雨？暴風雨？！

不———！！

我的黏土板！

妳想去哪裡？！

森林！！

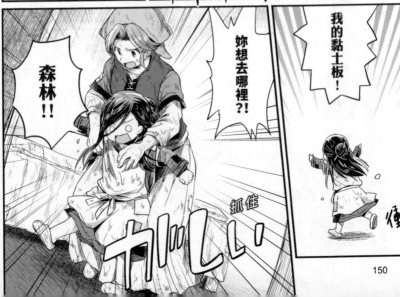

抓住

150

擦
擦
是……
會感冒的，快擦乾！

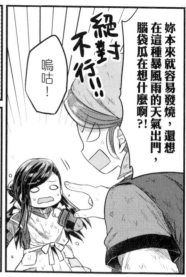

嗚咕！

絕對不行!!

妳本來就容易發燒，還想在這種暴風雨的天氣出門，腦袋瓜在想什麼啊?!

消沉

我的黏土板……

多莉……

放心吧，大家都說了會幫妳，一定可以比上次更快完成喔。

在我做了黏土板的那天之後，又過了一週以上，我才再度獲准前往森林。

就這樣，難得的大雨持續了好幾天。

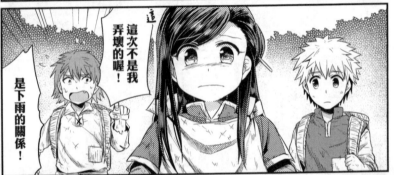

這次不是我弄壞的喔！

是下雨的關係！

——路茲說得對。

與其有時間哭，不如開始重做吧。

……我知道啦。

第一次失敗是因為弗伊他們，

第二次失敗是因為要趕在關門前回去，

第三次失敗是因為下雨。

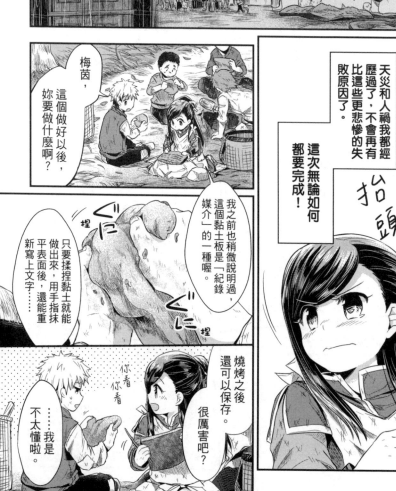

天災和人禍我都經歷過了，不會再有比這些更悲慘的失敗原因了。

這次無論如何都要完成！

抬頭

梅茵，這個做好以後，妳要做什麼啊？

我之前也稍微說明過，這個黏土板是「紀錄媒介」的一種喔。

捏

捏

只要揉揉黏土就能做出平表面後，用手指抹新寫上文字……

燒烤之後還可以保存。

很厲害吧？

你看你看

……我是不太懂啦。

那麼，妳現在在寫什麼？

是媽媽告訴我的故事。

記錄下來以後，就不會忘記了吧？

呃……也就是說，妳想要書嗎……？

每個月都會出好幾本新書，然後我想全部買下來，沉浸在閱讀的世界裡。

這就是梅茵想做的事情嗎？

因為我真正想要的，是「在書本的環繞下生活」。

不太一樣呢，

對，非常渴望！

我現在就想要！

唉……

啊——我知道了。

可是，因為書和紙都太貴了，根本買不起，只能夠自己做。

梅茵現在是在做書的替代品吧？

沒錯！

154

那路茲想做的事情是什麼？

你會這麼問我，表示路茲也有想做的事情吧？

像旅行商人和吟遊詩人都會行遍各地，知道各種故事，

我也想親眼見識各種不一樣的景色。

我想去其他城市看看。

我……

……嗯。

……妳真的這麼認為嗎？

這代表我想離開這座城市耶？

啊……旅行很棒呢。

嗯。可以遊遍各地，感覺就很好玩啊。

我啊，以前的夢想是逛遍「世界各國」的「圖書館」喔。

一直……

路茲也去做就好了啊。

咦……

……突然覺得煩惱的自己好蠢，如果是梅茵，絕對想做什麼就會去做吧。

……雖然已經是無法實現的夢想了。

………………

……好！

噠

要用來寫故事的十張「黏土板」已經做好了，大家可以去採集了喔。

謝謝大家的幫忙。

喔、喔！

哦……？

今天拉爾法也在，所以我幫梅茵的忙吧。

路茲不去採集嗎？

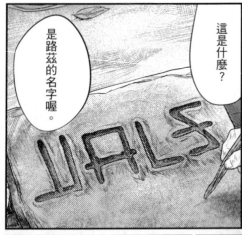

這是什麼？

是路茲的名字喔。

那不用再捏黏土了，你練習寫這個吧。

寫寫 かき かき

……這是我的名字？

練習寫字的時候，我也學了大家的名字拼音。

路茲的名字就是這樣寫喔。

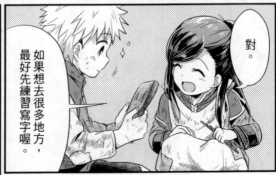

如果想去很多地方，最好先練習寫字喔。

對。

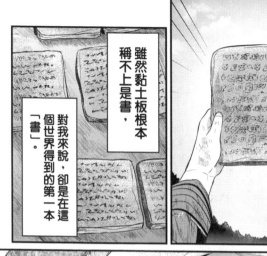

雖然黏土板根本稱不上是書，對我來說，卻是在這個世界得到的第一本「書」。

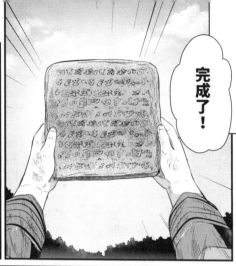

完成了！

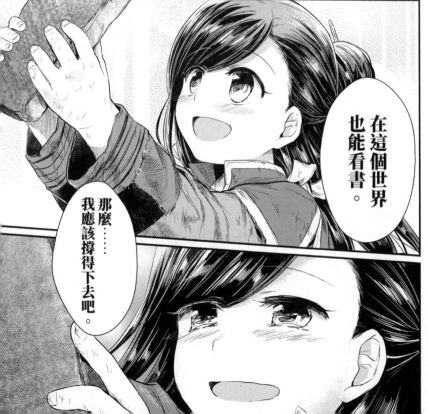

在這個世界也能看書。

那麼……我應該撐得下去吧。

轉生到了這個世界以後，書不僅昂貴到貧民買不起，我又有著動不動就發燒的虛弱身體。

所以就算有些亂來……就算死了，其實我也無所謂。

對於沒有書的世界，我一點留戀也沒有。

在這個世界，好像找到了自己的生存目標。

——可是。

得到了一本書後，我在這裡也有了想要珍惜的東西。

梅茵，妳做好了嗎？

這上面寫了什麼？

都是多虧大家幫忙。

嗯。

這是星星的孩子們的故事喔。是第一天晚上，媽媽說給我聽的故事。

第一天？

……對，是我記得的第一篇故事。

剛轉生成梅茵的時候，

母親為發著高燒，睡不著覺的我講了故事。

還接受不了自己成為梅茵的我，

母親的愛只是加深了我的孤獨，讓我非常痛苦。

我啊，

不想忘記媽媽對我說的故事，所以想全部記錄下來。

……但是，在決定要做書的時候，腦海裡卻只想到了這篇故事。

可是，不會又消失嗎？

現在這樣會消失喔，所以要烤過，讓黏土板變硬。

這樣一來，隨時都可以重看母親說的故事了。

以「梅茵」的身分在這裡生活到現在——

我第一次覺得自己可以自然地露出笑容。

……如果能夠劃下完美的句點，就會非常感人。

黏土板就這麼成了一團土煙和碎片。

我也被母親狠狠臭罵了一頓。

然而我一回到家，馬上想試著燒烤黏土板後，黏土板就爆炸了。

呀啊啊！

不，我說真的。

……咦？完全回到了原點？

快點收拾乾淨！

是……

气沖沖

ㄅㄅㄅ

快步移動

可是，也算是完成了一次，心情上比較遊刃有餘了。

但感覺像是走三步退兩步？

……下一步該怎麼辦？

第十話 首次去森林 完 （第三集待續）

冬天早上放晴的日子，就代表可以去探帕露。

咦?梅茵……

ザクザク 喳喳

拉爾法、路茲，早安。

多莉，早安啊。

番外篇 路茲與帕露樹

……啊，她不可能來吧。

要是在冬天跑來森林，她一定會感冒嘛。

今天她被爸爸帶去大門，要在那裡等我們，所以回去時再去接她。

那妳跟梅茵說一聲，叫她再教我們用帕露做菜吧。

嗯，知道了。

我也要採很多帕露才行。

待會見了!

嗶達

167

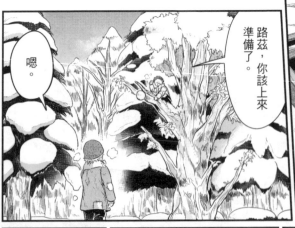

路茲，你該上來準備了。

嗯。

好，換你。

握住

要小心喔。

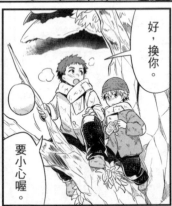

ガッ
爬

ガッ
爬

採帕露果實時，必須直接用手暖和樹枝，讓樹枝變軟。

因為在樹上不能用火，用小刀和刀子也砍不斷。

知道了。

呼，冷死了……我想應該快好了。

168

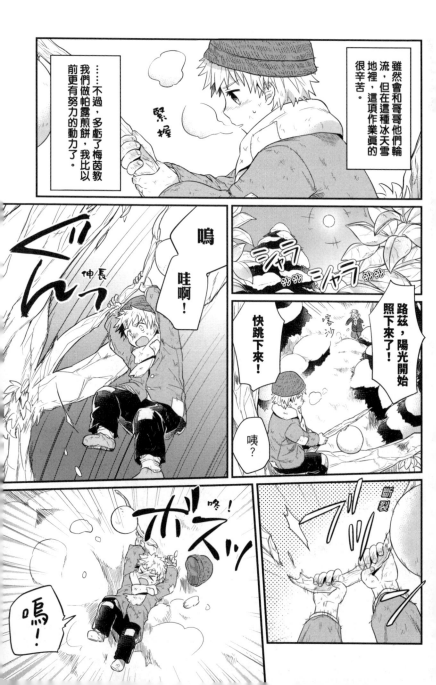

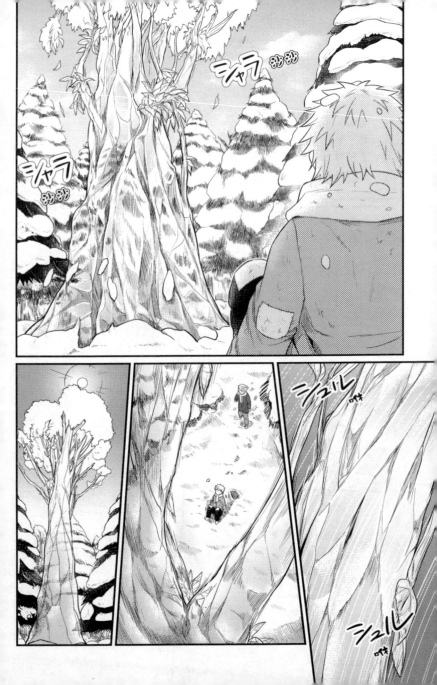

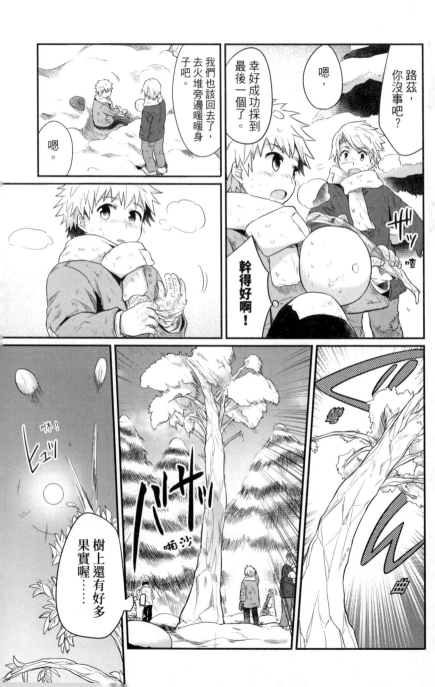

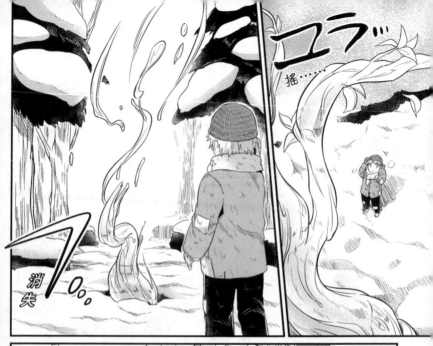

ユラ

揺‥‥‥‥

消失

陽光照射下來後，就會不斷長高，

拋出所有果實後，就會消失不見；

只在冬季放晴時才出現的，不可思議的「魔樹」帕露。

有一天梅茵也能親眼看見就好了。

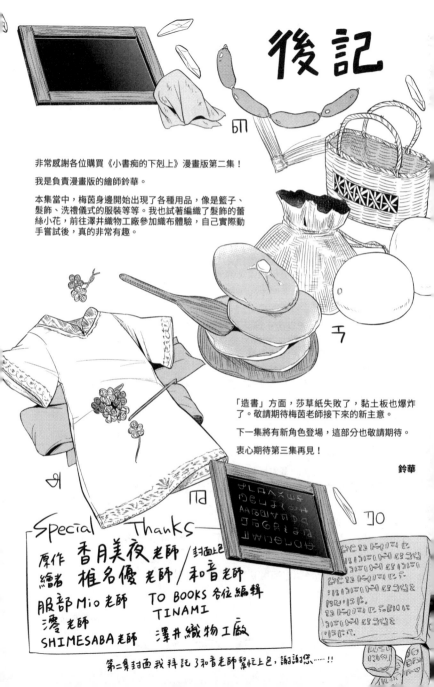

後記

非常感謝各位購買《小書痴的下剋上》漫畫版第二集！

我是負責漫畫版的繪師鈴華。

本集當中，梅茵身邊開始出現了各種用品，像是籃子、髮飾、洗禮儀式的服裝等等。我也試著編織了髮飾的蕾絲小花，前往澤井織物工廠參加織布體驗，自己實際動手嘗試後，真的非常有趣。

「造書」方面，莎草紙失敗了，黏土板也爆炸了。敬請期待梅茵老師接下來的新主意。

下一集將有新角色登場，這部分也敬請期待。

衷心期待第三集再見！

鈴華

─Special Thanks─

原作 香月美夜 老師 ╱封面上色
繪者 椎名優 老師 ╱和音 老師
服部Mio 老師　　TO BOOKS 各位編輯
澪 老師　　　　　TINAMI
SHIMESABA 老師　澤井織物工廠

第二集封面我拜託了和音老師幫忙上色，謝謝您……!!

原作者後記

無論是初次接觸的讀者，還是已透過網路版或書籍版看過原作的讀者，都非常感謝各位購買漫畫版《小書痴的下剋上：為了成為圖書管理員不擇手段！沒有書，我就自己做！》第二集。

本集的主軸是冬天的生活呢。面對與過往截然不同的常識，梅茵一邊過著新生活一邊不斷奮鬥，各位是否看得樂在其中呢？

其實在收到這集的大綱與草稿時，鈴華老師還寄來了附有照片的郵件，向我列出了她的體驗清單，像是「為了能夠畫出來，我試著織了布」、「籃子的編法是像這樣嗎？」、「我試著做了髮飾上的小花」。為了畫成漫畫，有必要做到這種地步嗎？我真的非常吃驚。而且鈴華老師還活用了這些經驗，漫畫中編織多莉髮飾的那個場景，真的畫得非常細膩，甚至可以看出編法。鈴華老師真是太厲害了！各位也這麼覺得吧？我還曾經對著原稿道歉說：「書裡全是籃子、織布機、網眼這些麻煩的東西，真的很對不起。」（笑）

不過，文字變成圖畫以後，原本一些細節都變得清楚明瞭。比如屋裡只有蠟燭與爐灶的火光、顯得十分昏暗的感覺；曾有讀者詢問過的織布機，在狹窄的屋子裡究竟是如何擺放；進度非常緩慢的仿製莎草紙等等。這些細節在寫小說的時候，我都絞盡了腦汁，思考該怎麼描述才可以讓讀者明白。但是，畫成漫畫以後，就不需要再用好幾行的文字去說明，靠圖畫就一目瞭然。

相反地，小說中梅茵在編織莎草紙與籃子時，其實都只有簡單的描寫，如「編編編……」、「編得越來越歪七扭八」，但到了漫畫裡頭，卻必須畫得非常仔細。

對照了原作的小說版與漫畫版以後，我重新深刻體會到，文字與圖畫所蘊含的資訊量截然不同。比對之後，各位不覺得很有趣嗎？

另外本集當中，梅茵得到了歐托先生送的石板，也會在大門幫忙計算，慢慢地學會了這個世界的文字。雖然不管做什麼都以失敗告終，速度也非常緩慢，甚至輸給埃及文明，但是從今往後，梅茵仍會為了造書全速狂奔，然後再不支倒地。

今後還請繼續支持鈴華老師畫筆下的漫畫版《小書痴的下剋上》世界吧。

香月美夜

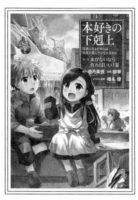

●中文版書封製作中

我現在還不能死，我一定要把書做出來！

小書痴的下剋上

【漫畫版】第一部
沒有書，我就自己做！⑪

香月美夜－原作　　**鈴華**－漫畫

夏日將至，穿越到異世界的梅茵不知不覺也已經六歲了。打從下定決心做出一本書開始，梅茵嘗試了各種造紙的方法，在經過無數次失敗後，梅茵決定挑戰終極目標──製作日本和紙！沒想到就在此時，她卻突然遭到「身蝕」的侵襲，命在旦夕。面對突如其來的危機，梅茵是否能夠平安度過呢？

【2020年4月出版】

國家圖書館出版品預行編目資料

小書痴的下剋上：為了成為圖書管理員不擇手
段 第一部 沒有書，我就自己做！⑪ / 鈴華著；
許金玉譯 . -- 初版 . -- 臺北市：皇冠，2020.03
　　面；　公分 . --（皇冠叢書；第 4829 種）
（MANGA HOUSE；2）
譯自：本好きの下剋上〜司書になるためには
手段を選んでいられません〜第一部 本がない
なら作ればいい！Ⅱ
ISBN 978-957-33-3512-2（平裝）

皇冠叢書第 4829 種
MANGA HOUSE 02

小書痴的下剋上
為了成為圖書管理員不擇手段！
第一部 沒有書，我就自己做！⑪

本好きの下剋上
司書になるためには
手段を選んでいられません
第一部 本がないなら作ればいい！Ⅱ

Honzuki no Gekokujyo Shisho ni narutameni
ha shudan wo erande iraremasen
Dai-ichibu hon ga nainara tukurebaii! 2
Copyright © Suzuka/Miya Kazuki "2016-2018"
Chinese translation rights in complex characters
arranged with TO BOOKS, Inc.
Complex Chinese Characters © 2020 by Crown
Publishing Company Ltd., a division of Crown Culture
Corporation.

作　者—鈴華
原作作者—香月美夜
插畫原案—椎名優
譯　者—許金玉
發 行 人—平雲
出版發行—皇冠文化出版有限公司
　　　　　台北市敦化北路 120 巷 50 號
　　　　　電話◎ 02-27168888
　　　　　郵撥帳號◎ 15261516 號
　　　　　皇冠出版社 (香港) 有限公司
　　　　　香港上環文咸東街 50 號寶恒商業中心
　　　　　23 樓 2301-3 室
　　　　　電話◎ 2529-1778　傳真◎ 2527-0904

總 編 輯—許婷婷
責任編輯—謝恩臨
美術設計—嚴昱琳
著作完成日期—2016年
初版一刷日期—2020年03月

法律顧問—王惠光律師
有著作權‧翻印必究
如有破損或裝訂錯誤，請寄回本社更換
讀者服務傳真專線◎02-27150507
電腦編號◎575002
ISBN◎978-957-33-3512-2
Printed in Taiwan
本書定價◎新台幣130元/港幣43元

● 皇冠讀樂網：www.crown.com.tw
● 皇冠Facebook：www.facebook.com/crownbook
● 皇冠Instagram：www.instagram.com/crownbook1954
● 小王子的編輯夢：crownbook.pixnet.net/blog